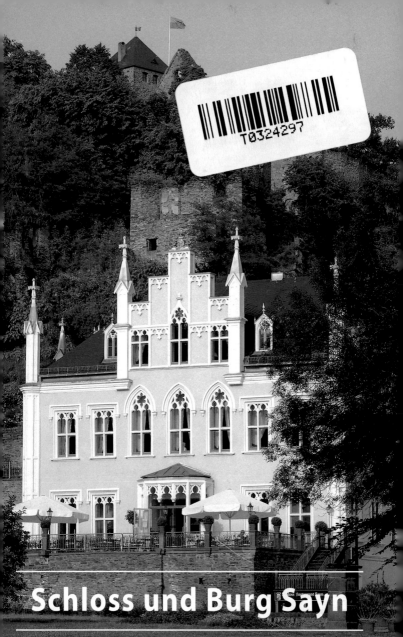

T0324297

Schloss und Burg Sayn

Schloss und Burg Sayn

von Heiderose Engelhardt

Schloss Sayn, am Fuß der Stammburg der Sayner Grafen und Fürsten, bietet mit seiner eleganten neugotischen Fassade inmitten einer englischen Parklandschaft ein Bild romantischer Idylle, das bereits in der Mitte des 19. Jahrhunderts große Bewunderung fand. König Friedrich Wilhelm IV. von Preußen war 1851 »völlig erstaunt, geblendet, in Entzücken gesetzt durch die Verzauberung von Sayn«. Das malerische Ensemble sollte aber kein wirklichkeitsfremdes Bild längst vergangener, mittelalterlicher Zeiten zeichnen, sondern auch Visionen eines neuen Zeitalters ins Bewusstsein rufen. Denn dass sich die Zeiten in der ersten Hälfte des 19. Jahrhunderts rasant verändert hatten, wird deutlich, wenn die ganz in der Nähe gelegene Sayner Eisenhütte, einst eine der größten und modernsten in Preußen, mit ins Blickfeld tritt (Abb. S. 8). Hier schließt sich ein Kreis, der historische Tradition, kultivierten aristokratischen Lebensstil und wirtschaftliche Prosperität verbindet.

Fürst Ludwig und seine Gemahlin Fürstin Leonilla ließen Schloss Sayn Mitte des 19. Jahrhunderts zu einem komfortablen Wohnsitz umbauen. Am Ende des Zweiten Weltkriegs schwer beschädigt, verfiel das Bauwerk und fand wenig Beachtung. Erst mit der wieder erwachenden Wertschätzung der Neugotik wurde es als ein Baudenkmal von nationaler Bedeutung anerkannt. So konnten ein umfangreiches Restaurierungsprogramm, begleitet und wesentlich gefördert vom Landesamt für Denkmalpflege Rheinland-Pfalz, zusammen mit der Umsetzung eines modernen Nutzungskonzepts in Angriff genommen werden.

Seit dem Jahr 2000 präsentieren Fürst Alexander und Fürstin Gabriela zu Sayn-Wittgenstein-Sayn ihr Haus in neuem Glanz. Das Schloss mit museal genutzten Räumen und dem Schlossrestaurant steht Besuchern und Gästen offen, ist Sitz der fürstlichen Verwaltung und der Europäischen Wirtschaftsakademie (EWA).

Eine besondere Attraktion im weitläufigen Schlosspark mit seinem Teich und schattigen Plätzen unter alten Baumriesen ist der Garten der Schmetterlinge in zwei Glaspavillons.

Ein Blick in die Sayner Geschichte

Die Sayner Grafen im Mittelalter

Erste urkundliche Erwähnung im Jahr 1139 fanden die Brüder *Graf Eberhard* und *Graf Heinrich von Sayn*, die in den Ausläufern des Westerwaldes ansässig waren. Im 12. und 13. Jahrhundert fiel eine Vielzahl von Besitzungen im Köln-Bonner Raum durch Heirat an die Familie. In der Regierungszeit von *Graf Heinrich III. von Sayn* (1202–1246/47), dem Großen, erlangte die Herrschaft ihre stärkste politische Bedeutung und die größte territoriale Ausdehnung. Heinrich III. war mit *Mechthild Gräfin von Landsberg* (1205–1284/85) vermählt, die das reiche rheinische Erbe ihrer Mutter, einer Landgräfin von Thüringen, mit in die Ehe brachte. Heinrich III. versah als einer der mächtigsten Herrscher im Rheinland wichtige politische und militärische Aufgaben, wurde in Kämpfe zwischen Staufer und Welfen sowie der Erzbischöfe von Trier und Köln verwickelt und nahm am Fünften Kreuzzug (1228/29) teil. Sein Vater Heinrich II. gründete 1202 unterhalb der Burg im Brextal die Prämonstratenser-Abtei St. Maria und Johannes Ev., die im Jahr 1206 durch den Kölner Erzbischof Bruno von Sayn die Reliquien des Apostels Simon erhielt. Mit diesem wertvollen Kirchenschatz entwickelte sich die Abtei bald zum Wallfahrtsort. Heinrich III. wurde in der Kirche bestattet. Sein Hochgrab mit der lebensgroßen Bildnisfigur (Original im Germanischen Nationalmuseum in Nürnberg) zählt zu den bedeutendsten Holzbildwerken der späten Stauferzeit.

Die Burg Sayn

Nachdem 1152 der Erzbischof von Köln die »Alteburg« der aufstrebenden Sayner Grafen im Brextal zerstört hatte, verlegten diese sehr bald ihren Sitz auf den Kehrberg, am Zusammenfluss von Brex und Sayn. Zum Schutz vor weiteren Angriffen übertrugen sie ihre Burg dem Erzbischof von Trier zum Lehen.

Burg Sayn ist eine lang gestreckte Anlage mit einer **Hauptburg** und zwei unterhalb gelegenen Burgmannensitzen, dem **Reiffenbergschen Burghaus** und dem **Steinschen »Kaff«**. Der beherrschende Teil der Hauptburg ist der mächtige romanische **Bergfried**, der in Übereckstellung den Osten der Anlage dominiert. An der südlichen Seite lag der **Palas**. Im Westen konnten 1983 die Grundmauern der **Burgkapelle** freigelegt werden, die heute durch

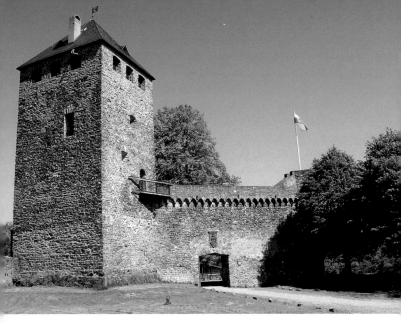

▲ *Burg Sayn*

einen Pavillon geschützt sind. Der schöne Zierfußboden, der bei den Arbeiten entdeckt wurde, zeugt von einem vornehmen, höfischen Sakralbau, wohl sehr ähnlich der noch erhaltenen Doppelkapelle von Schwarzrheindorf. Die gesamte Burganlage umfassen Mauern, die sich in der Ortsbefestigung fortsetzen.

Als Heinrich III. 1247 kinderlos verstarb, gelangte der Besitz durch Heirat seiner Schwester Adelheid an die *Grafen von Sponheim*, die in der Sayner Linie den Namen weiterführten. Diese regierten die Grafschaft von ihren Residenzen in Sayn, Hachenburg, Altenkirchen und Friedewald aus. Eine jüngere Linie lebte seit 1345 in der durch Heirat erworbenen Grafschaft Wittgenstein.

Im Jahr 1606 starb mit *Heinrich IV.* die in Sayn regierende ältere Linie im Mannesstamm aus. Die Burg in Sayn, daraufhin von Kurtrier eingezogen, wurde aber schon im Jahr 1632, während des Dreißigjährigen Krieges, von den Schweden zerstört.

Nach Auflösung Kurtriers erhielt im Jahr 1803 *Fürst Friedrich Wilhelm von Nassau-Weilburg*, der mit *Luise Isabella Erbgräfin von Sayn-Hachenburg* verheiratet war, die Ruine in Sayn zusammen mit weiteren Gebieten am Rhein. Beim Wiener Kongress fiel Sayn dann als Teil der Rheinprovinz an Preußen, wobei die Burg im Jahr 1848 als Geschenk König Friedrich Wilhelms IV. wieder in Besitz der Sayner Fürsten gelangte. *Fürst Ludwig* machte die Ruine der Burganlage für Spaziergänger zugänglich und bezog sie in die Gesamtanlage des neu geschaffenen Schlossparks ein.

Seit den 1980er Jahren werden große Anstrengungen unternommen, die Kernburg vor dem weiteren Verfall zu bewahren. An der Stelle des mittelalterlichen Palas wurde eine Burgschänke mit Gewölbekeller eingerichtet. Auf dem Burgberg ist die Falknerei entstanden, in der Adler, Falken und anderen Greifvögel zu sehen sind.

Vom Burgmannensitz zum Schloss Sayn

Am Fuß des Sayner Burgbergs bewohnten die *Herren von Reiffenberg*, Ministerialen der Sayner Grafen, seit dem späten 14. Jahrhundert ein Burghaus. Nach dem Tod *Johann Philipps von Reiffenberg* 1722 (Grabmal in der Abteikirche) kam der Ansitz durch Heirat an den *Freiherren Boos von Waldeck*, der es zu einem barocken Herrenhaus umbaute. Anfang des 19. Jahrhunderts wurde dieser Besitz durch Kauf der angrenzenden Güter und Weinberge des *Reichsfreiherren vom und zum Stein* vergrößert.

Die Geschichte des heutigen Schlosses Sayn beginnt mit der Rückkehr des *Fürsten Ludwig zu Sayn-Wittgenstein-Sayn* mit seiner Gemahlin *Fürstin Leonilla* im Jahr 1848 aus Russland in seine Heimat. Wie schon seine Vorfahren stand auch Fürst Ludwig in militärischen Diensten Russlands. Nachdem das Verhältnis zu Zar Nikolaus I. aber wegen seiner Unterstützung der Dezembristen – liberal gesinnte junge Adlige, die sich gegen die autokratische Herrschaft des Zaren erhoben – beschädigt war, entschloss sich Fürst Ludwig, nach Deutschland zurückzukehren. Er hoffte in Sayn, dem Stammsitz seiner Familie, auf einen Neubeginn der Dynastie.

Russischer Exkurs

Graf *Christian Ludwig Casimir zu Sayn-Wittgenstein-Berleburg-Ludwigsburg* (1725–1797) diente bis 1773 als Generalmajor Katharina der Großen. Sein

Sohn *Ludwig Adolph Peter* (1769–1843) gelangte als Feldherr in Diensten des Zarenhauses in den Befreiungskriegen gegen Napoleon zu großem Ruhm. 1812 wurde er als Retter von Sankt Petersburg und Pskov gefeiert und zum General befördert, als unter seinem Befehl Napoleons vorrückende Grande Armée in der Schlacht bei Kljasticy abgedrängt werden konnte. Er hatte den Oberbefehl über die seit 1813 verbündeten russisch-preußischen Truppen, den er an General Blücher abgab. In der Völkerschlacht bei Leipzig, der Entscheidungsschlacht der alliierten und napoleonischen Truppen, führte er die Kavallerie an. 1828 erhielt er den Oberbefehl im russisch-türkischen Krieg (1828/29). Graf Peter ehrte der preußische König Friedrich Wilhelm III. 1826 für seine Verdienste mit dem Schwarzen-Adler-Orden, der höchsten Auszeichnung des Königreichs Preußen, und erhob ihn 1834 in den Fürstenstand.

Ludwig Adolph Friedrich (1799–1866), sein ältester Sohn und der spätere Schlossherr, begann ebenfalls eine militärische Laufbahn in Russland. Unter dem Oberbefehl seines Vaters nahm er 1828 als Flügeladjudant des Zaren am russisch-türkischen Krieg teil. Er heiratete *Caroline Stephanie Prinzessin Radziwill* (1809–1832), Erbin des gewaltigen Radziwill'schen Besitzes. Dieser zählte mit rund 1,3 Millionen Hektar Grund im westlichen Russland zu einem der größten Privatvermögen in Europa. 1832 verstarb Prinzessin Stephanie nur wenige Jahre nach der Geburt ihrer Kinder *Marie* (1829–1897) und *Peter* (1831–1887). Fürst Ludwig heiratete 1834 in zweiter Ehe die *Fürstin Leonilla Bariatinsky* (1816–1918). Leonilla, als eine der Schönheiten des Jahrhunderts gepriesen, entstammte einer der ältesten Familien Russlands. Sie schenkte Ludwig vier Kinder: *Friedrich* (1836–1909), *Antoinette* (1839–1918), *Ludwig* (1843–1876) und *Alexander* (1847–1940). Leonilla war eine sehr kunstliebende, kosmopolitische Persönlichkeit, die sich ebenso durch ihre religiöse und wohltätige Lebensführung auszeichnete. Sie konvertierte 1847 vom russisch-orthodoxen zum katholischen Glauben und gründete in Sayn das Leonilla-Stift zur Armen- und Krankenversorgung.

· · ·

Fürst Ludwig plante in Sayn zunächst einen Neubau eines angemessenen Schlosses, verwarf aber das Vorhaben aus Kostengründen. Am 20. Juli 1848 kaufte er das Burgmannenhaus unterhalb der Burg mit dem dazugehörenden Rittergut von dem damaligen Koblenzer Landrat Graf Clemens Boos von Waldeck. 1861 nahm er den Titel des Fürsten zu Sayn-Wittgenstein-Sayn an.

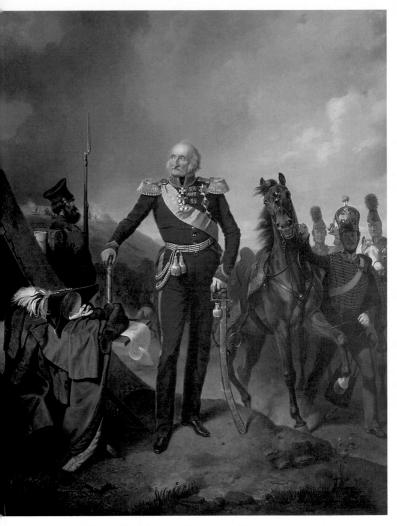

▲ *Feldmarschall Peter Fürst zu Sayn-Wittgenstein-Berleburg, umgeben von den Generälen Diebitsch, Dooran und anderen Generalstabsoffizieren, Ölgemälde von Franz Krüger, 1850, 327 × 267 cm*

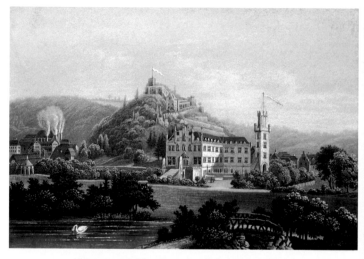

▲ *Das neue Schloss Sayn, Burgberg und Eisenhütte,
kolorierte Lithographie von J. J. Tanner, nach 1850*

Der preußische König Friedrich Wilhelm IV. unterstützte Ludwig in seinem Vorhaben, sich einen Wohnsitz in seiner Heimat zu schaffen, dies auch mit der Absicht, die monarchistisch gesinnten Kräfte in den jungen, liberal geprägten preußischen Provinzen am Rhein zu stärken. 1848 schenkte er dem Fürstenpaar den Burgberg samt der Ruine der Sayner Stammburg, die 1815 an Preußen gefallen war.

Im Spätherbst begannen die Bauarbeiten, um das alte Burgmannenhaus zu einem standesgemäßen und zugleich modernen Wohnbedürfnissen entsprechenden Schloss umzugestalten und zu vergrößern. Den Umbau leitete der Architekt *Alphonse François Joseph Girard* (1806–1872), der spätere Chefintendant am Louvre in Paris. Der Fürst erteilte die Vorgabe, »das bestehende Boos'sche Schloss gothisch zu restaurieren«.

Die Gotik empfand man in Deutschland in der ersten Hälfte des 19. Jahrhunderts, insbesondere nach dem Erwachen eines Nationalgefühls nach den Befreiungskriegen, als eine Art »Nationalstil«. Von der britischen Insel kamen wichtige Impulse für den modernen Villenbau im Stil des »Gothic Revival«.

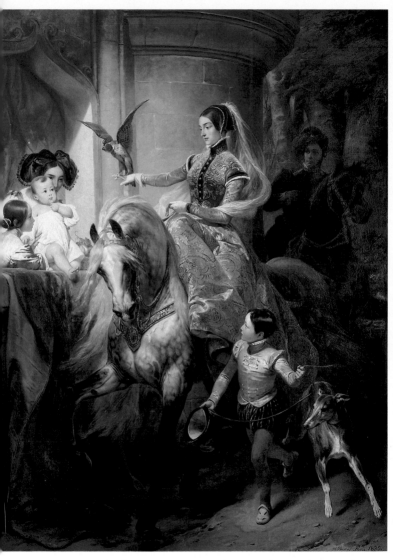

▲ *Fürstin Leonilla, hoch zu Ross mit einem Falken, umgeben von ihrer Familie,*
Ölgemälde von Horace Vernet, 1837, 300 × 228 cm

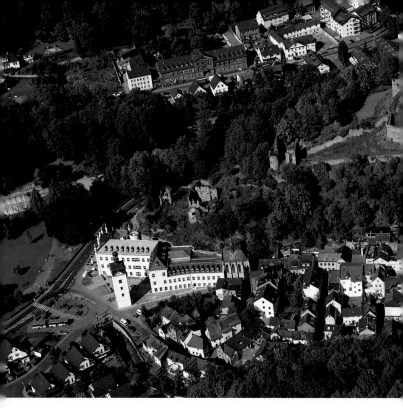

▲ *Luftbild von Sayn mit neuem Schloss und Burgberg. Unterhalb der Stammburg mit dem wuchtigen Bergfried liegen die Reste der Burgmannensitze.*

Der ursprüngliche Baubestand des einstigen Burgmannenhauses blieb trotz der Umbauten weitgehend bestehen. Den Umfassungsmauern wurden Zinnen aufgesetzt und die Ecken mit Fialtürmchen versehen. Die Fassade zur Parkfront gestaltete Girard mit einem Stufengiebel. Davor legte er eine große Terrasse an, deren ausladende Freitreppe direkt in den Park führte. Heute ist die Verbindung noch durch eine Straße abgetrennt. Der ehemalige Torturm der Ortsbefestigung von Sayn wurde aufgestockt und mit einem Zinnenkranz und Eckwarten versehen. Seine heutige barocke Haube ist 1969/70 nach alten Vorlagen rekonstruiert worden.

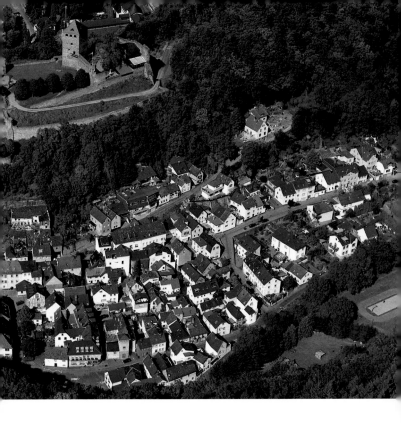

Verkörpern die Dekorations- und Gestaltungsformen einen Rückgriff auf Vergangenes, so flossen in die Bauausführung sehr moderne Methoden und technische Neuerungen ein. Unkonventionell und einzigartig war die Verwendung gusseiserner Architekturelemente, wie die Maßwerkformen der Spitzbogenfenster und Dachgauben sowie im Inneren Säulen oder Treppengeländer, die in der benachbarten Sayner Hütte kunstvoll gegossen wurden. Für den Betrieb der Springbrunnen im Park sorgte modernste Technik: Eine Dampfmaschine pumpte das nötige Wasser in ein hochgelegenes Reservoir.

Die umliegenden Felder und Weingärten ließ Fürst Ludwig zu einem englischen Landschaftsgarten mit seltenen Bäumen, Teichen und einer Kunstgrotte umgestalten. Dazu beauftragte er die Brüder *Franz Heinrich* und *Nikolaus Siesmeyer*, die mit der Anlage des Frankfurter Palmengartens Zeugnis ihres Könnens abgelegt hatten. Das Gelände der alten Burganlage ließ er mit Laubengängen und Aussichtsplätzen für Spaziergänger erschließen und als romantisches Refugium in die Gesamtanlage einbeziehen. Die Bauzeit fiel in die Unruhejahre 1848/49, als Revolution und hohe Arbeitslosigkeit das Land erschütterten. Fürst Ludwig ließ »geschickte Arbeiter aus Coblenz, Mainz, Cöln, Düsseldorf, Neuwied und Wiesbaden, sämtliche Bauarbeiter in Sayn, Bendorf, Engers und Weiß« anwerben und sorgte damit in der Notzeit für Beschäftigung und Broterwerb.

Bereits im Juli 1849 war der Außenbau annähernd fertig. Im September 1850 zog die fürstliche Familie in das Schloss ein. In den Jahren 1860–1862 wurde nach Plänen des Koblenzer Stadtbaumeister *Hermann Nebel* die Schlosskapelle errichtet. 1861–1863 baute ebenfalls Nebel den östlichen, zum Ort Sayn gewandten Flügel, den Kapellentrakt, an. Die Innenräume stattete das Fürstenpaar mit Kunstgegenständen aus, die es meist auf seinen zahlreichen Reisen erworben hatte. Berühmt wurde die wertvolle Gemäldegalerie. Mit der gesamten Anlage – Schloss, Burg und Park – gelang es, ein einheitliches und harmonisches Werk zu schaffen, das traditionsbewusst historische Elemente integrierte und zu Neuem umformte.

Das Schloss diente dem Fürstenhaus aber nur wenige Jahre als Hauptwohnsitz. Nach dem Tod von Fürst Ludwig im Jahr 1866 lebte Fürstin Leonilla hauptsächlich in Ouchy am Genfer See, in Paris und in Rom. Die Fürstin starb 1918 im stolzen Alter von fast 102 Jahren. Ihre Nachfahren hielten sich nur vorübergehend in Sayn auf. Nach dem Ersten Weltkrieg bewohnten verschiedene Mieter das Schloss. Die wertvolle Kunstsammlung musste zum Großteil versteigert werden.

Erst *Ludwig Fürst zu Sayn-Wittgenstein-Sayn* (1915–1962) richtete 1942 für sich und seine Gemahlin *Marianne Freiin von Mayr-Melnhof* wieder eine Wohnung im Parkflügel des Schlosses ein. Kurz vor Kriegsende wurde das Schloss im Zuge einer unsachgemäßen Brückensprengung durch deutsche Truppen schwer beschädigt. Allein die Kapelle blieb von den Kriegszerstörungen weitgehend verschont. Die Nachkriegsjahre waren vom mühseligen Wieder-

aufbau des landwirtschaftlichen Betriebes und der Gärtnerei geprägt. Fürst Ludwig und seine Familie lebten ab 1952 in einer neuen Villa in Sayn. Nach dem Tod Fürst Ludwigs 1962 durch einen Verkehrsunfall in Sayn kehrte Fürstin Marianne in ihre Heimat Österreich zurück. Sie wurde als exzellente Porträt- und Gesellschaftsfotografin bekannt, und neben zahlreichen internationalen Ausstellungen dokumentieren ihre Bildbände »Mamarazza, »Sayner Zeit« oder »Sayn-Wittgenstein Collection« ihr fotokünstlerisches Können.

Ein Neuanfang für das Sayner Schloss

Fürst Alexander (*1943), der älteste Sohn von Fürst Ludwig, trat das Sayner Erbe an. 1969 heiratete er *Gabriela Gräfin von Schönborn-Wiesentheid*. Aus der Ehe gingen sieben Kinder hervor: *Erbprinz Heinrich* (*1971), *Prinzessin Alexandra* (*1973), *Prinz Casimir* (*1976), *Prinzessin Filippa* (1980–2001 verunglückt), *Prinz Ludwig* (*1982), *Prinzessin Sofia* (*1986) und *Prinz Peter* (*1992).

Fürst Alexander engagiert sich aktiv für den Denkmalschutz und die Landschaftspflege auch über die Region hinaus. Seit 1986 ist er Präsident der Deutschen Burgenvereinigung und seit 1992 Vizepräsident von Europa Nostra, dem Dachverband der nichtstaatlichen Organisationen für den Schutz von Baudenkmalen und Landschaft.

Fürstin Gabriela hat sich als Stadträtin und in anderen kommunalen Gremien für die Wiederbelebung des Fremdenverkehrs in Sayn und den Erhalt der historischen Kulturlandschaft in der Region engagiert. Sie setzte sich sehr für die Bewahrung des Schlossparks ein, wo sie den Garten der Schmetterlinge initiierte.

Mit viel Engagement verfolgte das Fürstenpaar ab 1980 die Wiederherstellung des Ensembles von Burgberg und Schlossanlage. Im Jahr 2000 konnte unter Leitung der Architekten *Emil Hädler* und *Stefan Schmilinsky* die Instandsetzung des Schlosses abgeschlossen werden.

So wie auch die benachbarte, neugotische Gießhalle der Eisenhütte, steht das Schloss Sayn auf der Liste der Baudenkmäler von besonderer nationaler Bedeutung. Das Äußere des Schlosses wurde getreu dem neugotischen Stil des 19. Jahrhunderts wiederhergestellt. Heute erstrahlt die Fassade in heiterem Gelbton und wirkt mit den filigranen Architekturelementen in hellem Weiß ebenso zierlich wie vornehm. Das Innere des Schlosses, das völlig zerstört war, wurde entsprechend einer neuen Nutzung gestaltet. Die Stuckdekorationen im Treppenhaus und die vormals gusseisernen Fenstergewände konnten originalgetreu, wenn auch weitgehend in Fiberglas rekonstruiert werden.

Ein Schlossrundgang

Das Schloss beherbergt heute im Kapellenflügel das Rheinische Eisenkunstguss-Museum. Die museal gestalteten Fürstlichen Salons im Parkflügel machen den Besucher mit der bewegten und lebendigen Geschichte des Sayner Fürstenhauses bekannt, geben Einblicke in die aristokratische Wohnkultur im 19. Jahrhundert und präsentieren dabei eine Kollektion hervorragender Kunstwerke. Alles ist sehr lebendig zu einem familiären Ambiente arrangiert.

Zu besichtigen ist auch die sorgsam restaurierte **Kapelle**. Bereits das alte Burghaus besaß eine Kapelle. Diese befand sich an der Südwestecke des Kapellenflügels. Ein Nachfolgebau wurde 1761 der hl. Barbara geweiht und diente auch als öffentliche Kirche. Dorthin brachte die letzte Äbtissin aus dem aufgelösten Kloster Altenberg bei Wetzlar 1803 das Armreliquiar der hl. Elisabeth von Thüringen. Bei dem Verkauf des Schlosses 1848 schenkte es Graf Boos-Waldeck der Fürstin Leonilla.

Die Schlosskapelle, ein Paradebeispiel neugotischer Raumgestaltung. Die Wanddekoration wurde bis 2006 originalgetreu rekonstruiert. ▶

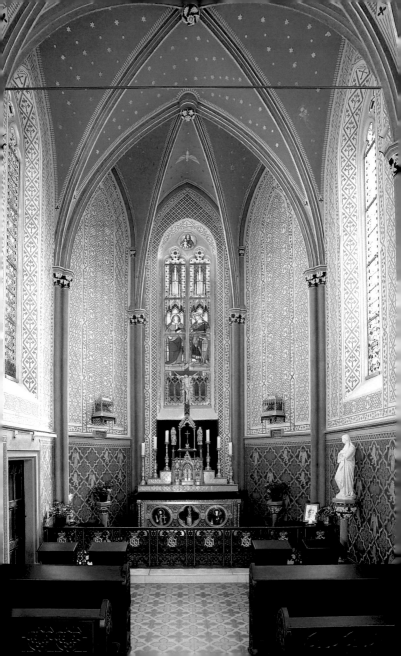

1861–1863 ließ das Fürstenpaar eine neue Kapelle zur Aufbewahrung der wertvollen Armreliquie erbauen. Wie ein kostbarer Schrein wirkt dieses zierliche Bauwerk, das wie sein Vorbild, die Sainte Chapelle in Paris, auch als Doppelkapelle mit zwei übereinander liegenden Andachtsräumen erbaut wurde.

In Sayn liegt im Untergeschoss die Krypta der Familie. Der Raum wird durch die Rundfenster nur wenig erhellt. Das Chorfenster zeigt eine Auferstehungsszene. Die Wände sind mit Malereien in Schablonentechnik geschmückt. Hier sind acht Mitglieder der fürstlichen Familie bestattet, darunter Fürst Ludwig und Fürstin Leonilla. Den Sarkophag Leonillas ziert ein schönes gotisches Relief mit einer Darstellung des Marientodes.

Im oberen Geschoss öffnet sich ein Kapellenraum, den eine private und andächtige Atmosphäre umfängt. Fürstin Leonilla ließ die Kapellenempore mit ihrem Schlafgemach im Kapellenflügel verbinden. Die Restaurierung dieses neugotischen Kleinods, dessen Innendekoration rekonstruiert worden ist, konnte Ostern 2006 abgeschlossen werden. Seit Kriegsende waren die Wände einfach weiß gestrichen.

Die polychrome neugotische Rautenmalerei und die bemalten textilen Wandbehänge mit dem Sayner Löwen aus Fürst Ludwigs Wappen sowie dem russischen Adler und dem hl. Michael aus Fürstin Leonillas Wappen wurden sorgfältig nach originalen Vorlagen erneuert. Wie ein Himmel überspannt ein Kreuzgratgewölbe mit goldenen Sternen auf blauem Grund den hohen, schmalen Raum. In einem Gewölbezwickel auf der rechten Seite schwebt »Filippas Engel«, nach einer Skizze aus den Tagebüchern der jungen, 2001 verstorbenen Prinzessin Filippa, empor.

Die **Glasfenster** der Kapelle entstanden nach Entwürfen *Moritz von Schwinds* (1804–1871) in der Königlichen Glasmalereianstalt München. Mit Unterstützung des Förderkreises Abtei Sayn konnten diese Schmuckstücke 2001/02 wiederhergestellt werden. Im Chorscheitelfenster sind die hl. Leonilla mit dem Palmzweig als Zeichen ihres Märtyrertums und der hl. Ludwig von Frankreich dargestellt, die Namensgeber des Fürstenpaares, das die Kapelle erbauen ließ. Im noch originalen Rundfenster darüber ist die Jungfrau Maria mit Kind zu sehen.

Den Altarbereich trennt eine gusseiserne Chorschranke, eine Arbeit aus der Sayner Hütte. Dahinter erstrahlt der »**goldene Altar**«. Der Altar mit dem Aufsatz in Form einer filigranen gotischen Spitzbogenarchitektur aus Mes-

Armreliquiar der hl. Elisabeth, um 1240. Fürstin Leonilla, eine Nachfahrin der Heiligen, erhielt es 1848 als Geschenk. ▶

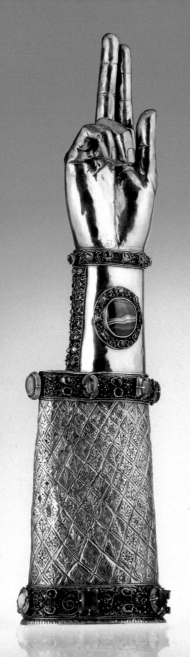

singguss entstand 1861 in Paris. Die Mensa ist mit Bronzeblech verkleidet, in das Emaillemedaillons eingelassen sind: links eine Abbildung des hl. Wladimir aus der Familie der Fürstin Leonilla, rechts die hl. Äbtissin Jutta von Sponheim, eine Verwandte des Sayner Fürstenhaus. Das mittlere Medaillon fehlt, es zeigte die hl. Äbtissin Gertrud von Altenberg, in ihren Armen das Armreliquiar der hl. Elisabeth, ihrer Mutter, haltend. Das an dieser Stelle in einer Altarvitrine ausgestellte Armreliquiar wurde um 1240 angefertigt und enthält als kostbare Reliquie einen Unterarmknochen der großen Heiligen. Rechts und links vom Altar befinden sich zwei Reliquienschreine aus Pariser Goldbronze. Die Kreuzigungsgruppe aus Elfenbein ist eine neapolitanische Arbeit des 18. Jahrhunderts.

Die heilige Elisabeth

Für das Fürstenhaus Sayn hat die hl. Elisabeth von Thüringen eine große Bedeutung. Ein Stammbaum belegt die Abstammung der Fürstin Leonilla von der Heiligen. Aber auch der Sayner Graf Heinrich III. und seine Gemahlin Mechthild stehen mit Elisabeth in Verbindung (siehe S. 3). Mechthild soll einen Teil ihrer Kindheit gemeinsam mit der etwa gleich alten ungarischen Königstochter Elisabeth (geb. 1207) am Thüringer Hof verbracht haben. Nach dem frühen Tod (1227) ihres Gemahls, Landgraf Ludwig IV. von Thüringen, wurde Elisabeth von der Wartburg vertrieben und erhielt ihren Witwensitz in Marburg. Dort gab sie sich völlig nach dem franziskanischen Armutsideal der Armen- und Krankenpflege hin. Auf Geheiß ihres Beichtvaters, des fanatischen und harten Konrad von Marburg, musste sie sich von ihren Kindern lossagen. Diese fanden bei dem Sayner Grafenpaar Heinrich III. und Mechthild elterlichen Schutz, so dass Elisabeths Tochter Sophie von Brabant Heinrich in einem Klagelied zu dessen Tod gar ihren Vater nannte. Konrad versuchte mit einer bösartigen Verleumdung Heinrich III. zu vernichten, dies wohl aus Eifersucht wegen Elisabeths Nähe zu dem Grafenpaar. Als päpstlicher Inquisitor beschuldigte er den Grafen grundlos der Ketzerei. Das wäre Heinrichs Todesurteil gewesen, hätten nicht Papst und König interveniert. Konrad hingegen wurde für seine Verleumdung 1233 von Heinrichs Mannen erschlagen. Elisabeth starb 1231 in Marburg und wurde schon 1235 heiliggesprochen.

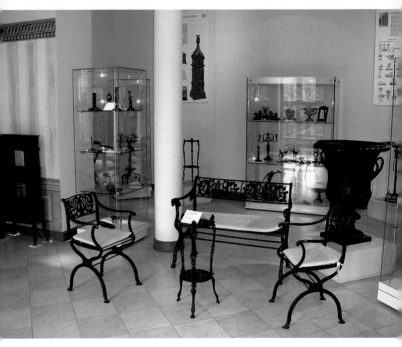

▲ *Ausstellungsraum des Rheinischen Eisenkunstguss-Museums. Das Mobiliar aus Eisenguss entstand nach Entwürfen Karl Friedrich Schinkels.*

Im Kapellentrakt des Schlosses ist auf zwei Etagen das **Rheinische Eisen-kunstguss-Museum** eingerichtet – an durchaus angemessenem Platz, wurde doch beim Umbau des Schlosses Gusseisen, das die benachbarte Sayner Hütte lieferte, sehr reich verwendet. In den Museumsräumen ist eine Sammlung von Produkten und Kunstwerken aus der Sayner Hütte ausgestellt. Gezeigt werden filigrane Schmuckstücke, Neujahrs-Plaketten, aber auch Möbel, u.a. nach Entwürfen von *Karl Friedrich Schinkel*, Herde, Kochgeschirr und technische Geräte aus Eisenguss. Dazu erhält man Einblicke in die Sozialgeschichte und in die Arbeitsabläufe beim Kunstgießen. Ein Modell der Sayner Hütte zeigt, wie der neugotischen Architektur der Hütte die Form einer Basilika als Vorbild diente.

Das so genannte **Fürstinnenzimmer** stellt den Übergang aus dem Industriemuseum zu den Fürstlichen Salons her, die im Rahmen einer Führung besichtigt werden können. In diesem Raum im warmen Rotton werden die Damen des Hauses, die Fürstinnen, in sechs Generationen vorgestellt. Natürlich nimmt die Geschichte mit Fürstin Leonilla ihren Anfang. Ein Gemälde stellt die Fürstin Leonilla Bariatinsky, spätere Fürstin Sayn-Wittgenstein-Sayn, als Kind mit ihrer russischen Amme dar, Fotografien zeigen sie als Greisin. Eine Marmorbüste von *Beer* porträtiert ihre französische Schwiegertochter Fürstin Yvonne. Betrachtet man verschiedene persönliche Gegenstände, etwa ein Herbarium, Briefe, Fächer, Geschirr, Pagenuniformen oder Kostproben der Gesellschaftsfotografie von Fürstin Marianne, wird man auf die Fürstlichen Salons und deren einstige Bewohner eingestimmt.

Durch den Umbau des **Treppenhauses** werden gekonnt historische und moderne, feine und rustikale Strukturen miteinander konfrontiert. Von der neugotischen Architektur mit Stuckreliefs wurde die Wand zum ehemaligen, heute mit einem Glasdach überfangenen Hinterhof mit seiner rauen Feldsteinmauer geöffnet, wodurch ein interessanter Kontrast entstand.

Im Eingangsbereich des Erdgeschosses hängt ein **Porträt des Fürsten Peter, in weißer Uniform** von *Richard Lauchert*. Fürst Peter (1831–1887) war der Sohn aus Fürst Ludwigs erster Ehe. Er erbte den russischen Besitz seiner Mutter Caroline Stephanie und lebte später auf Schloss Werki in Litauen oder auf Kerléon in der Bretagne. Auch im Foyer des zweiten Obergeschosses hängt ein **Gemälde des Fürsten Peter, in schwarzer Uniform**.

Beherrschend im Treppenhaus ist das große Gemälde, geschaffen vom preußischen Hofmaler *Franz Krüger*, auf dem uns der **Feldmarschall Ludwig Adolph Peter**, umgeben von seinen Generälen, gegenüber steht (Abb. S. 7). Seine Pose zeigt Entschlossenheit, Mut und Weitsicht, die den Helden der Befreiungskriege auszeichneten. Dem Feldmarschall werden wir noch weiterhin auf dem Schlossrundgang begegnen, ist er doch eine der bedeutendsten historischen Persönlichkeiten des Fürstenhauses und seiner Zeit.

Im Foyer des ersten Obergeschosses befinden sich zwei schöne **Porträts des Feldmarschalls** (1766–1843) und seiner Gemahlin **Antonia Gräfin Snarska**. Beide Bilder malte *Karl Begas*. Das **Porträt der Zarin Feodorowna**, Mutter des Zaren Alexander I., verweist in diesem Rahmen auf die einstige enge Verbindung des Hauses Sayn mit Russland.

Der große **Gobelinsaal** im zweiten Obergeschoss erhielt wegen des barocken Wandteppichs aus dem Familienbesitz von Fürstin Gabriela seinen Namen. Dargestellt ist eine Szene aus der griechischen Mythologie, wohl eine Herakles-Episode, oder aus einer Legende Alexanders des Großen. Ebenfalls aus dem Besitz der Fürstin Gabriela stammen zwei barocke Gemälde von *Luca Giordano*, die die Auffindung Mose sowie die Schlangenplage des Volkes Israel und die Aufrichtung der ehernen Schlange darstellen.

Der **Barockschrank** ist ein Möbel aus dem Schloss Werki in Litauen, Sitz der Familie, bevor sie nach Sayn zurückkehrte. Zwei seltene und kostbare Stücke sind die beiden **Holztruhen** mit reicher plastischer Schnitzerei. Sie wurden in Genua im 16. Jahrhundert geschaffen.

Die Schlossinnenräume, heute in kräftigen, dem Stil des 19. Jahrhunderts nachempfunden Farben gestaltet, waren Mitte des 19. Jahrhunderts mit Textiltapeten auskleidet. Die Decken hatten Holzkassetten oder reiche Stuckdekorationen, vor den Fenstern waren schwere Vorhänge drapiert.

Der **Französische Salon** ist in hellem Türkisblau gehalten und beleuchtet die mit Frankreich zusammenhängende Familiengeschichte. Ein ovales Aquarell zeigt **Georg Ernst Graf zu Sayn-Wittgenstein-Berleburg-Ludwigsburg** (1735–1792). Dieser begab sich nach Frankreich, wo er für Ludwig XVI. eine deutsche Truppeneinheit, das Régiment de Wittgenstein, aufstellte. Zwei Aquarelle zeigen Uniformierte dieser Einheit. Der Graf geriet dabei mitten in die Revolution, wurde 1792 gefangen genommen und fiel den schrecklichen Septembermorden zum Opfer. An die grauenvollen Massaker erinnert das Gemälde von *Leon Fleury*: Der aufgespießte Kopf des Deputierten Ferand wird dem Revolutionsführer triumphierend vorgehalten.

Ein Sprung von zwei Jahrzehnten führt zu **Napoleons Grande Armée in russischer Landschaft**, ein Gemälde von *Nicolas Toussaint Charlet*. Zu sehen ist u.a. Marschall Murat, Schwager Napoleons und König von Neapel, leicht zu erkennen an seinem mit Federn auffällig geschmückten Helm. Zwischen Wittgenstein und Murat kam es in der Völkerschlacht bei Leipzig (1813) zur größten Reiterschlacht des Feldzugs mit 14 000 Pferden. Graf Vittorio Mazzetti d'Albertis, ein Nachkomme eben dieses Murat, der auf Seiten Napoleons stand, sollte 2001 Prinzessin Filippa, eine Nachfahrin des damaligen Kontrahenten, in Sayn heiraten.

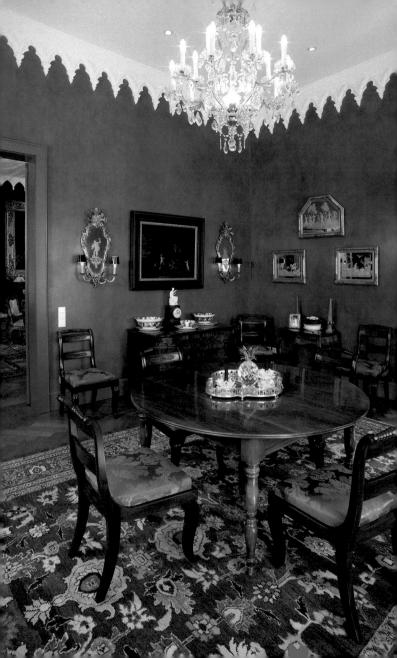

Die Wände zieren blau-weiße **Teller aus Steingut** von *Gallé* in Nancy mit dem neuen fürstlichen Wappen: Seit den militärischen Erfolgen des Feldmarschalls erhielt das jetzt von einem Fürstenhut gekrönte Familienwappen ein blaues Schildhaupt mit goldenem Schwert. Der **Deckenleuchter**, verziert mit Blüten aus feinstem Sèvres-Porzellan, gehörte ebenfalls zum ursprünglichen Inventar von Schloss Sayn aus dem 19. Jahrhundert.

Der **Blaue Salon** wird auch Kleines Speisezimmer genannt. Dem Namen entsprechend ist auf einer Kommode schönes Wedgwood-Geschirr arrangiert. Bemerkenswert sind die venezianischen Spiegelglasbilder und Wandleuchter aus Murano-Glas. In einer Vitrine ist die »**Elefantensammlung**« von Fürstin Marianne, ein Schatz ihrer Kinderzeit, aufbewahrt. Das **Aquarell** zwischen den Fenstern von *J. S. Otto* zeigt **Fürstin Leonilla mit ihrer Tochter Antoinette**, der späteren Fürstin Chigi-Albani und Ur-Urgroßmutter von Prinzessin Priscilla, der Frau von Erbprinz Heinrich, und von Graf Étienne Hunyady, Gatte von Prinzessin Alexandra. Die **Marmorbüste der Marschallin Fürstin Antonia**, Gemahlin des Feldmarschalls Peter, ist ein Werk des großen Berliner Bildhauers *Christian Daniel Rauch*.

Der prachtvolle **Rote Salon** ist mit exzellenten Gemälden ausgestattet. Die den Fenstern gegenüber liegende Wand beherrscht das große Gemälde **Leonilla, hoch zu Ross mit einem Falken, umgeben von ihrer Familie** (Abb. S. 9). Das Bild entstand 1837 im Pariser Atelier des Gesellschaftsmaler *Horace Vernet* und hing in der Neuen Pinakothek in München als Leihgabe, bis es in das Schloss zurückkehrte. Das erste Kind Leonillas, Friedrich, hält die Amme, links, im Arm. Der älteste Sohn von Ludwig aus erster Ehe, Peter, hier mit einem Windhund, stand in militärischen Diensten des russischen Zaren und wurde Militärattaché in Paris. Nach seinem Tod erbte seine Schwester Marie, links am Bildrand, den Besitz. Sie heiratete den späteren Reichskanzler Fürst Chlodwig zu Hohenlohe-Schillingfürst und ist eine direkte Vorfahrin der heutigen Fürstin Gabriela. Rechts im Hintergrund reitet Fürst Ludwig.

Das große **Gemälde des Schlossherren Fürst Ludwig Adolph Friedrich** schuf *Franz Xaver Winterhalter*, einer der gefragtesten Porträtisten des europäischen Hochadels. Das Pendant dazu, ein Gemälde von Fürstin Leonilla befindet sich im Getty-Museum in Los Angeles. Eine Fotoreproduktion davon hängt im Schlossrestaurant. Leonilla im weißen, fließenden Gewand lagert in der Pose der Venus von Giorgione vor einer sich weit öffnenden Landschaft.

◀ *Blauer Salon oder Kleines Speisezimmer. Die Wände zieren venezianische Spiegelbilder und Wandleuchter aus Murano-Glas.*

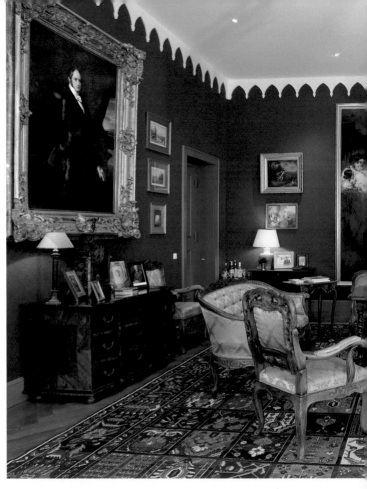

▲ *Roter Salon: Fürst Ludwig (links) und Fürstin Leonilla (rechts) porträtierte Franz Xaver Winterhalter. Das mittlere Gemälde von Horace Vernet zeigt die*

Über dem Kamin mit einer weißen Einfassung aus Carrara-Marmor hängt in ovalem Goldrahmen ein **Porträt der Fürstin Leonilla** (Abb. Rückseite), vielleicht das schönste Bildnis, das *Franz Xaver Winterhalter* je gemalt hat. Im Gegensatz zu dem theatralischen Aufzug des Vernet-Bildes, wirkt dieses Por-

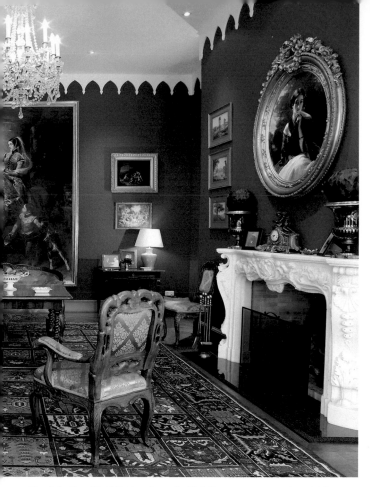

fürstliche Familie 1837. Das barocke Mobiliar stammte aus dem Schloss Pommersfelden der Grafen von Schönborn.

trät sehr persönlich, geradezu intim. Leonilla, von warmem, aus dem Hintergrund kommendem Licht umfangen, richtet ihre schönen dunklen Augen ruhig und konzentriert auf den Betrachter. Alle Aufmerksamkeit wird in diesem anmutigen und ebenmäßigen Gesicht gesammelt.

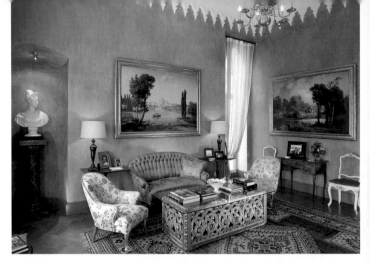

▲ *Grüner Salon mit Gemälden russischer Besitze. In der Wandnische steht eine Büste der Zarin Alexandra von Christian Daniel Rauch.*

Im Roten Salon finden wir weiterhin **Porträts des preußischen Königs Friedrich Wilhelms IV. und seiner Gemahlin Elisabeth von Bayern**, gemalt von *Johann Samuel Otto*. Der Preußenkönig, den man auch »den Romantiker auf dem Thron« nennt, hatte ein reges Interesse an mittelalterlicher Baukunst sowie an der Erhaltung und Rekonstruktion altdeutscher Baudenkmäler. Der König und seine Gemahlin, die oft auf ihrem nahe gelegenen Schloss Stolzenfels weilten, pflegten zu Fürst Ludwig und Fürstin Leonilla freundlichen Kontakt. Davon zeugt eine kolorierte Zeichnung, die den **Besuch des Königs auf der Sayner Schlossterrasse** dokumentiert.

Der **Grüne Salon** hält Erinnerungen an die alte russische Heimat des Fürstenpaares wach: mit dem **Porträt des Zaren Alexander I.** von *George Dawe* sowie zwei großen Gemälde von *Francken* mit **Schloss Maryno** und mit dem **Tierpark in Iwanowskoje** (das Schloss war Leonillas Zuhause). Aquarelle aus dem Besitz der Familie zeigen Schloss Pavlino, einen Pavillon im Schloss Werki oder Schloss Kamenka im heutigen Moldawien, wo der Familie u. a. große Weingüter mit riesigen Weinkellern gehörten. In diesem Salon steht eine **Marmorbüste der Zarin Alexandra Feodorowna**, Schwester von Friedrich Wilhelm IV., von *Christian Daniel Rauch*.

Grüner Salon: Zar Alexander I., Porträt von George Dawe, darunter Fotografien von Fürst Ludwig (1915–1962) und Fürstin Marianne ▶

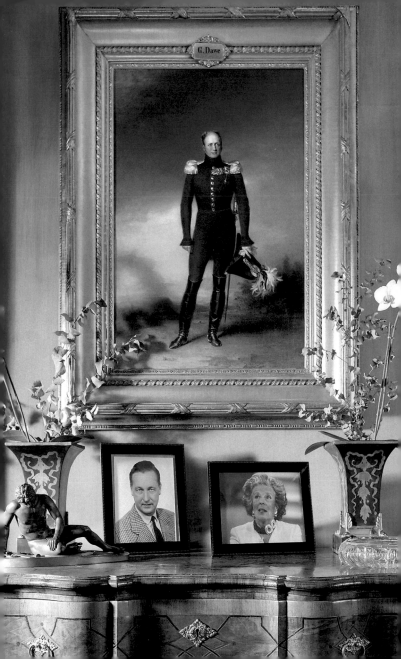

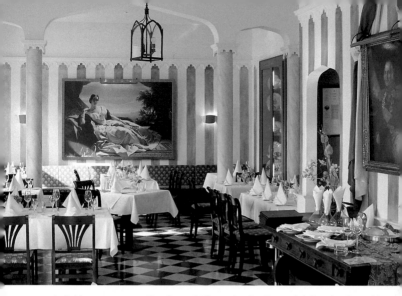

▲ *Schlossrestaurant. Den Raum beherrscht eine Reproduktion des Gemäldes der Fürstin Leonilla von Franz Xaver Winterhalter.*

Als nächstes folgt ein kleiner Salon, auch **Chinesischer Salon**, nach den »Ostasiatika« in einer Vitrine genannt. Die Porträts in diesem Raum geben Einblick in die Familiengeschichte der auf Fürst Ludwig († 1866) und Fürstin Leonilla († 1918) folgenden Generationen, in deren Wirren sich das Vermögen des Fürstenhauses, eines der größten in Europa, verloren hat.

Fürst Peter aus erster Ehe starb bereits 1887. Sein Erbe mit den großen russichen Besitzungen traten seine Schwester Marie und sein Halbbruder Friedrich an. Marie musste ihren Besitz verkaufen, als der Zar keine ausländischen Eigentümer im Westen Russlands mehr duldete.

Friedrich, der älteste Sohn aus der Ehe mit Leonilla, hier als Knappe auf einem Gemälde von *Dorner*, war als Nachfolger des Hauses Sayn bestimmt. Er lebte einige Jahre am Hof des Kaisers von China und machte immense Schulden. Daraufhin entzog ihm Fürst Ludwig die Verantwortung für den Sayner Besitz und setzte seinen zweiten Sohn aus dieser Ehe, **Ludwig**, hier auf einem Gemälde als Kasseler Husar dargestellt, testamentarisch als Erben ein. Nachdem er aber unstandesgemäß heiratete, fiel das Erbe wieder an

In dem tropische Reich des Gartens der Schmetterlinge führen sieben Brücken über einen Wasserlauf ▶

Friedrich. Dieser heiratete dann die Schwester seiner Schwägerin, ebenfalls unstandesgemäß, verzichtete auf den preußischen Fürstentitel und nannte sich zunächst Graf von Altenkirchen, bis ihn der Zar wieder zum Fürsten ernannte. Der dritte Sohn des Fürstenpaares, Alexander, war in erster Ehe mit Yvonne (1851–1881), der Tochter des Herzogs von Blacas vermählt. Aber auch er musste nach seiner zweiten, unstandesgemäßen Ehe das Fideikommiss an seinen ältesten Sohn Stanislaus abtreten. Der Kaiser verlieh ihm den Titel Graf von Hachenburg. Für seine Heimatverbundenheit, gepaart mit einer großen Portion Humor und Extravaganz, wurde er bekannt und geliebt. *Stanislaus Fürst zu Sayn-Wittgenstein-Sayn* (1893–1958) starb kinderlos, so dass dessen Neffe *Ludwig* (1915–1962), der Vater des heutigen Fürsten Alexander, der Nachfolger wurde.

Nach dieser Familienepisode verlassen wir den Raum. Im runden **Treppenhaus** empfangen uns freche, farbenfrohe Bilder des Malers *Josef Wittlich* aus Gladbach, Malereien der »Art Brut«.

Durch den so genannten **Maurischen Salon**, dekoriert mit schönen blauweißen Kacheln im spanisch-maurischen Stil und mit **Porträts asiatischer Würdenträger** des Russischen Reiches, erreichen wir das Restaurant. Dieses ist stilvoll mit Gemälden ausgestattet und mit der großen Fotoreproduktion des oben genannten Leonilla-Gemäldes. Eine Besonderheit sind die hier ausgestellten Parade-Pferdedecken des Feldmarschalls aus der Zeit der Befreiungskriege.

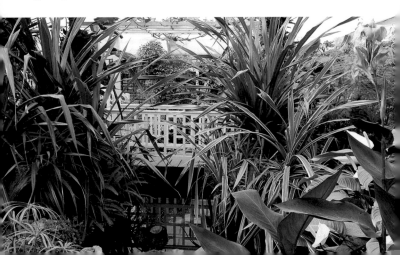

Im angrenzenden **Festsaal** bestechen fünf große **Vedouten**, Gemälde mit klassischen Ruinenszenen. Fürst Ludwig hat diese um 1830 in Rom aus der Werkstatt des berühmten französischen Malers *Auguste Dominique Ingres* erstanden. Die Bilder malte möglicherweise Ingres Werkstatt-Partner *Jean Baptiste Camille Corot*, der in Italien römische Landschaften schuf, die sich durch zart abgestufte Farbe, Lichteffekte und atmosphärische Stimmung auszeichnen.

Wenn wir den Rundgang im Schloss beendet haben, lädt der **Schlosspark** zu einem Spaziergang ein. In den Glashäusern im Park wurde 1987 durch Fürstin Gabriela der **Garten der Schmetterlinge** geschaffen. In Anlehnung an Orangerien, wie sie auch im 19. Jahrhundert für den Sayner Schlosspark geplant waren, entstand hier in zwei Pavillons ein exotisches Reich mit tropischen Blumen, Palmen und üppigen Stauden, in dem prächtige, bunte Schmetterlinge flattern. Sie sind aus Puppen geschlüpft, die man in einem Schaukasten sehen kann. In dem kleinen Wasserlauf, überspannt von sieben Brücken, benannt nach den Kindern der Fürstenfamilie, tummeln sich Schildkröten, in Terrarien leben Echsen, in Insektarien Spinnen und Schrecken, kleine Vögel fliegen frei herum. Dieses kleine Zauberreich, das erfahrene Biologen betreuen, muss man mit allen Sinnen erleben. Und so wie 1857 der spätere Kaiser Wilhelm I., mag auch der heutige Besucher von Sayn feststellen: »Wirklich, es ist ein rechtes Märchenschloss!«